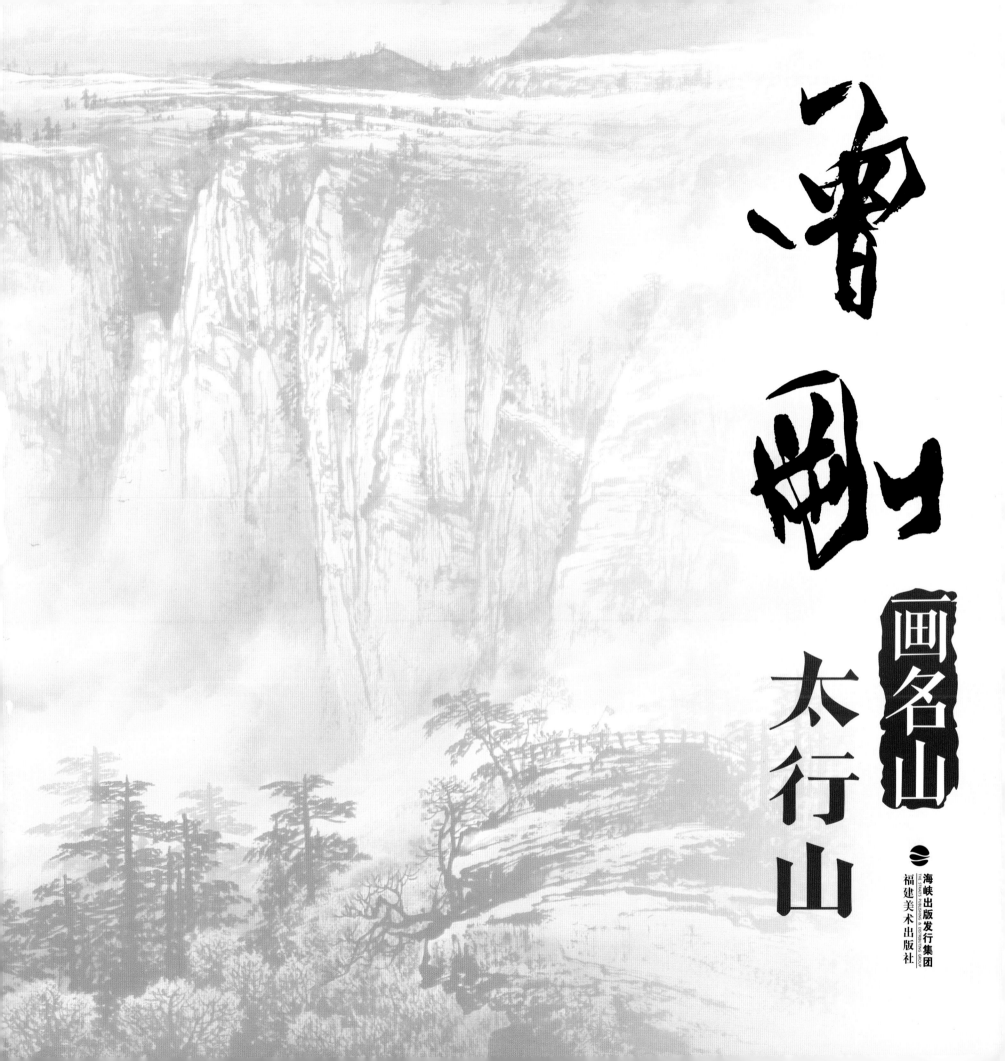

曾刚

画名山

太行山

海峡出版发行集团
THE STRAITS PUBLISHING & DISTRIBUTING GROUP

福建美术出版社

图书在版编目（CIP）数据

曾刚画名山．太行山 / 曾刚著．-- 福州 ：福建美
术出版社，2019.5
　ISBN 978-7-5393-3929-0

　Ⅰ．①曾… Ⅱ．①曾… Ⅲ．①山水画－作品集－中国
－现代 Ⅳ．① J222.7

　中国版本图书馆 CIP 数据核字 (2019) 第 062431 号

出 版 人：郭　武
责任编辑：沈华琼
出版发行：福建美术出版社
社　　址：福州市东水路 76 号 16 层
邮　　编：350001
网　　址：http://www.fjmscbs.cn
服务热线：0591-87660915（发行部）　87533718（总编办）
经　　销：福建新华发行（集团）有限责任公司
印　　刷：福州万紫千红印刷有限公司
开　　本：889 毫米 ×1194 毫米　1/12
印　　张：3
版　　次：2019 年 5 月第 1 版
印　　次：2019 年 5 月第 1 次印刷
书　　号：ISBN 978-7-5393-3929-0
定　　价：38.00 元

　　曾刚　笔名无为，号峨眉山人。早年得山水画家吴祥辉先生启蒙，后又长期师从著名画家黄纯尧教授。其画作传统笔墨基础扎实，好作鸿篇巨制，颇得气势，法度谨严、富生活气息、力求将绚丽的色彩与水墨协调，逐渐形成自己独特的艺术风格。曾在成都、上海、天津等地举办个人画展，应邀创作《龙啸》《青山不老绿水长流》悬挂于天安门城楼。先后出版《曾刚彩墨山水画》《曾刚画集》《曾刚画名山》等系列二十余种。

概　述

　　时光荏苒，我与福建美术出版社策划出版的《曾刚画名山》系列丛书已两年多了，这也是我最充实、最忙碌的日子。这段时间，我游历于名山大川之间，对景写生，思考创作的形式、构图、立意和技法来表现祖国的大好河山。我曾彷徨过，拿起画笔不知如何表达，只好放下手中的笔，去翻阅大量的资料。沉思过后，我索性住进大山，用心感受大自然，从中寻找创作的灵感。我每天都在激情作画中度过，但创作带来的动力也是前所未有的，经过不懈的努力，现已出版了《曾刚画名山——桂林》《曾刚画名山——张家界》《曾刚画名山——峨眉山》，并得到广大彩墨山水画爱好者的一致好评和喜爱，接连加印。这对我来说，既是鼓励，也是鞭策，让我更加充满信心和热情去创作之后的《曾刚画名山》系列作品。

　　《曾刚画名山——太行山》一书的作品从 2018 年 10 月开始创作，选择太行山作为名山系列之一是我早有的想法。2002 年，当我首次来到太行山写生，就被那雄伟壮阔的景致震撼，可以用铜墙铁壁来形容他的山势。在抗战时期，太行山曾是革命根据地，留下许多可歌可泣的英雄故事和壮丽诗篇，想到这就更加坚定了我创作的决心。

　　太行山纵跨北京、河北、山西、河南四省、市，素有"八百里太行、八百里美景"的美誉，这里险峻的山峦令人咋舌称奇，红岩壁立万仞，绿树碧映千山，山山皆丰碑，处处入画图。其主要景点有王莽岭、云台山、通天峡、郭亮村、林州太行山大峡谷等，给我提供了大量的创作素材。每天清晨我置身太行之巅，坐看云起，静静感悟，从中寻觅灵感，大胆采用了许多色墨交融的新技法来表现太行山的巍峨。

　　艺术源于生活又高于生活，只有走近自然，到生活中去寻找灵感，才能创作出无愧于时代的作品。书中还存在许多不足，望广大同仁给予宝贵的意见，我将继续创作出更多、更好的作品。

<div align="right">

曾刚

2019 年 4 月

</div>

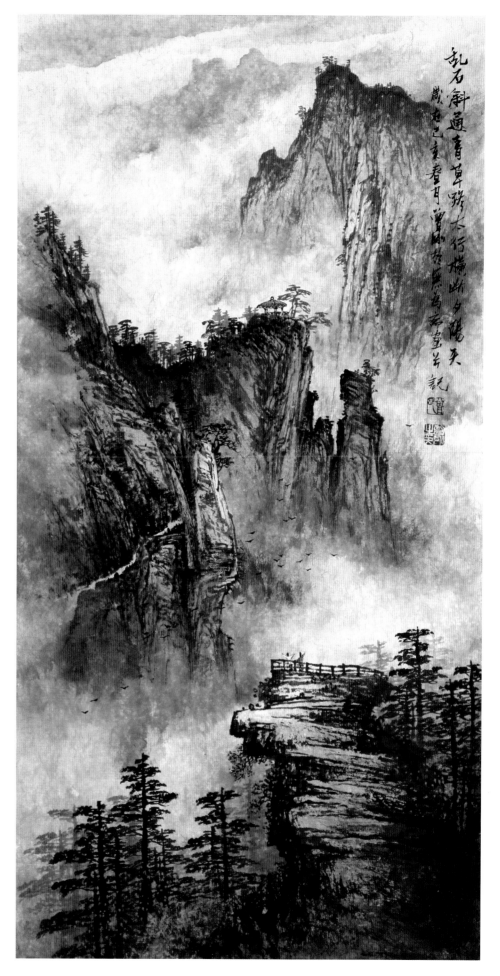

太行横断夕阳天　33cm×65cm

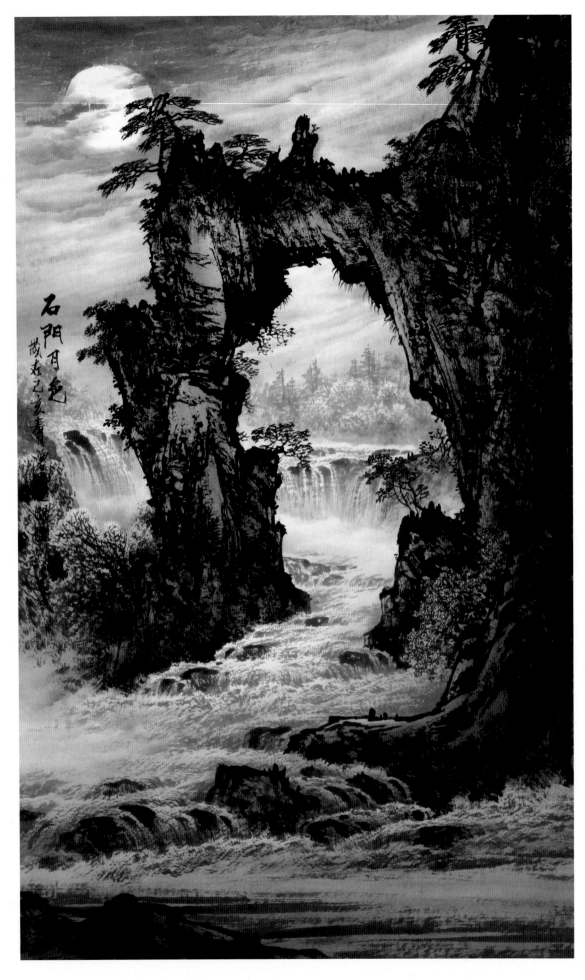

石门月色　60cm×96cm

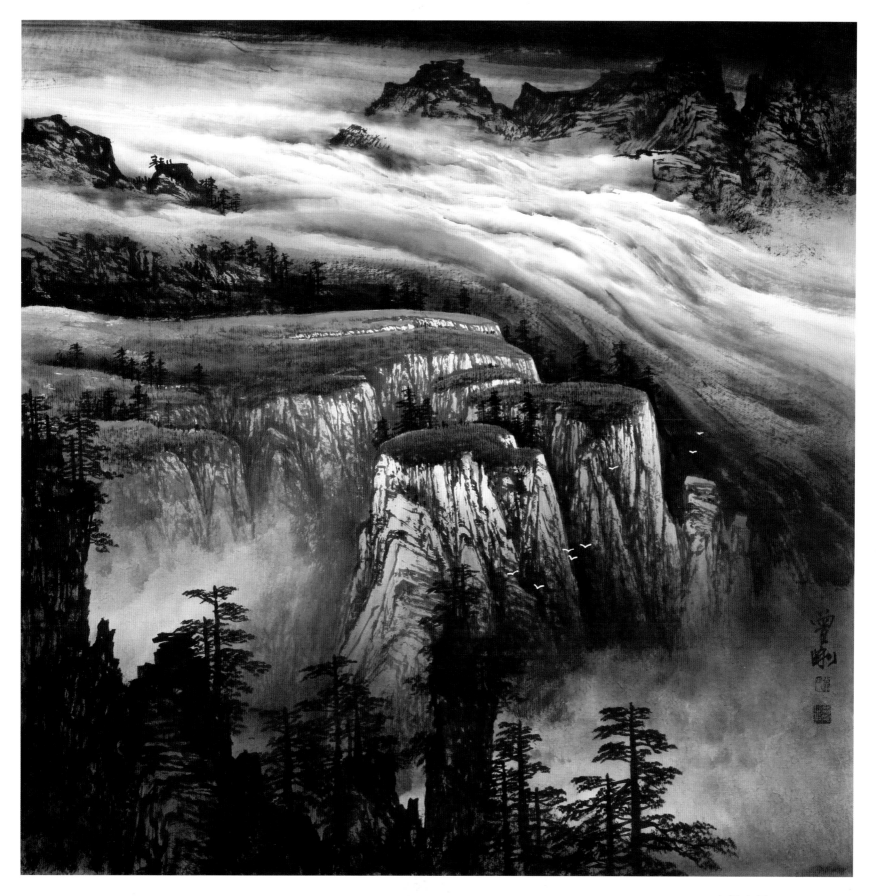

太行奇景　68cm×68cm

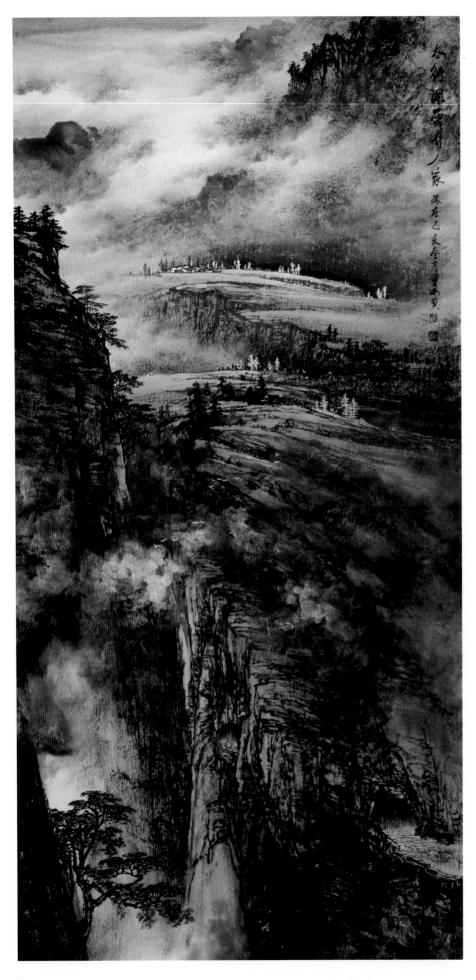

太行深处有人家　68cm×136cm

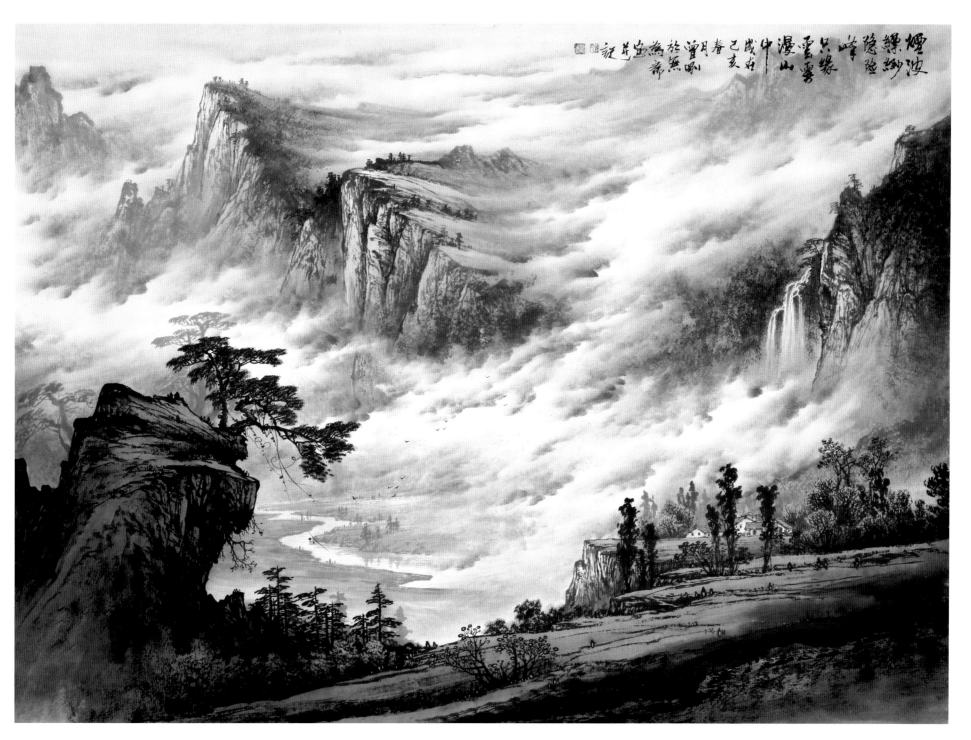

烟波缥缈隐险峰　120cm×96cm

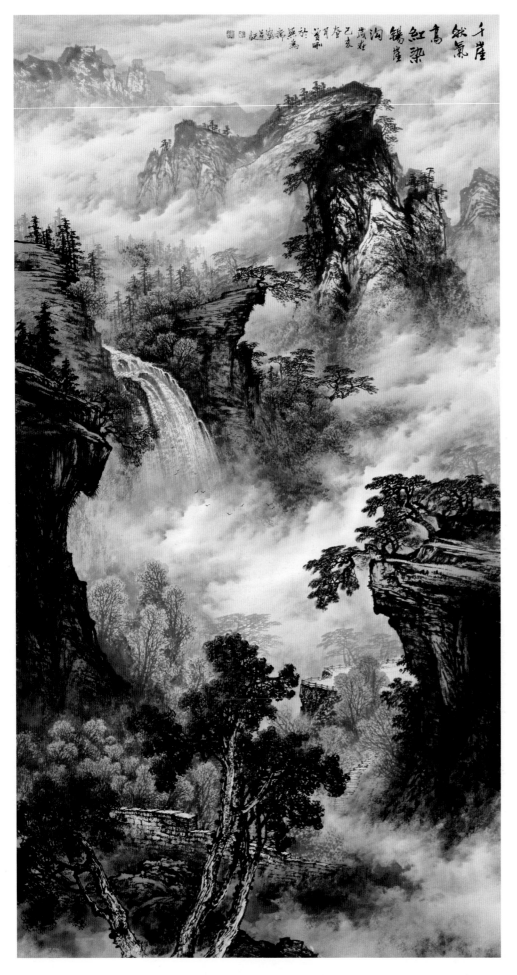

千崖秋气高　96cm×180cm

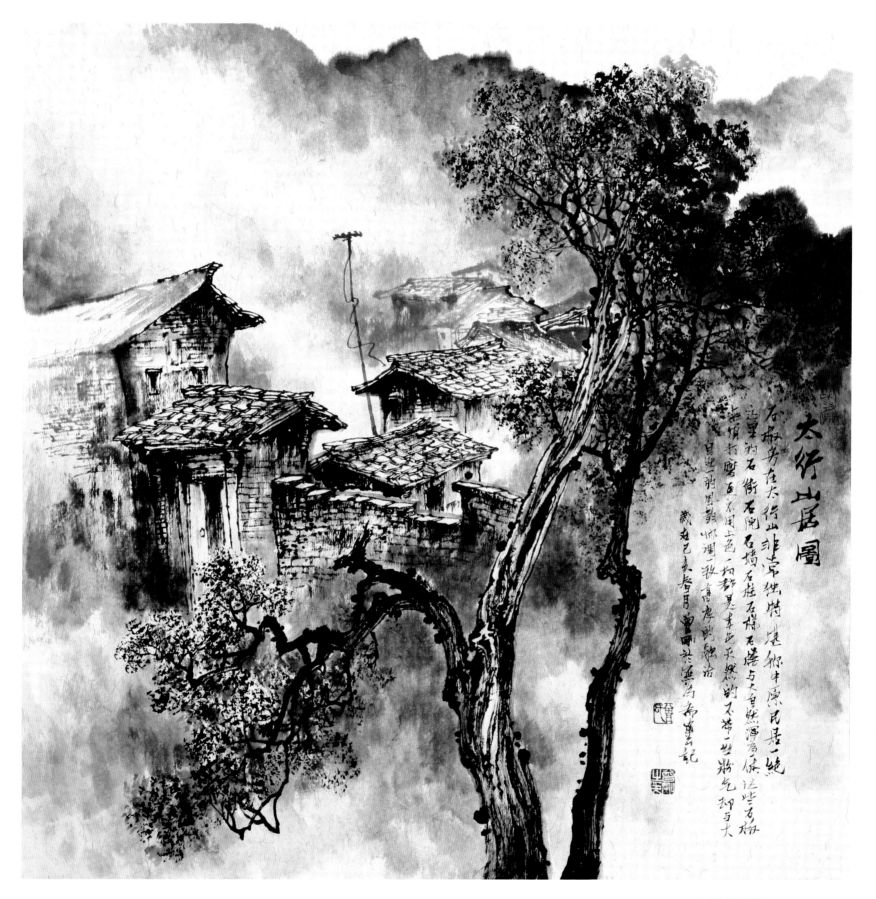

太行山居图　50cm×50cm

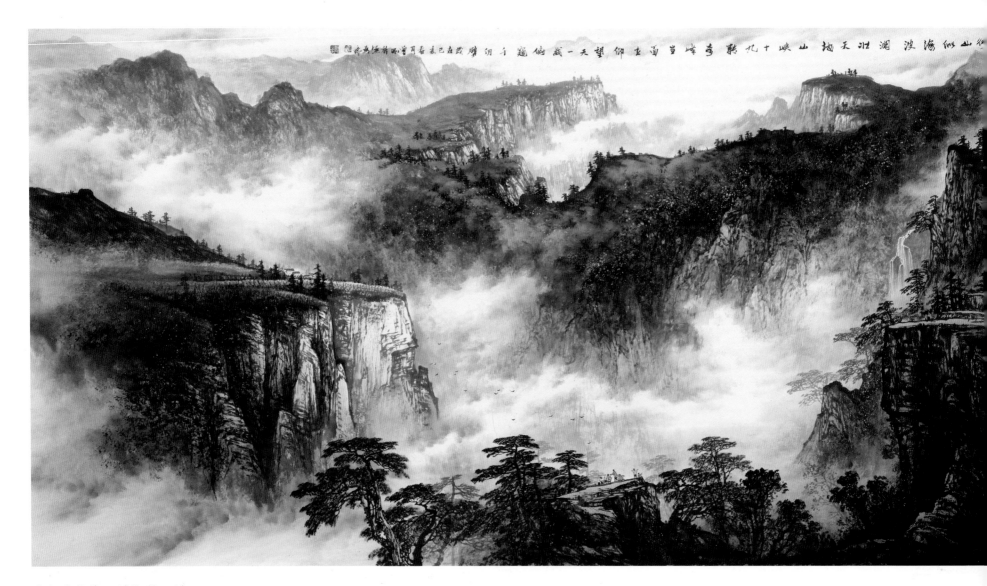

太行山似海　波澜壮天地　180cm×96cm

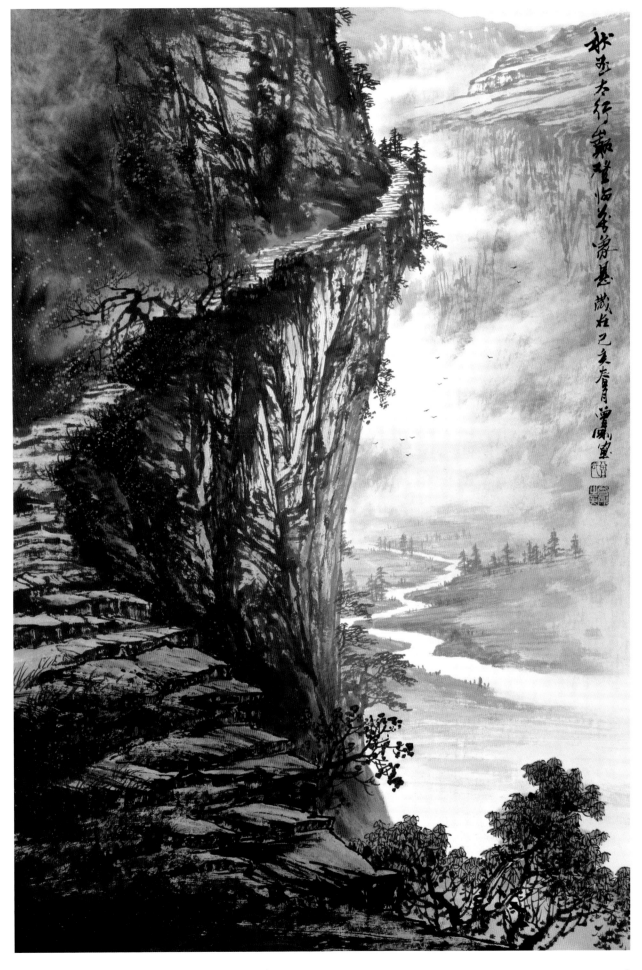

秋至太行巅　45cm×68cm

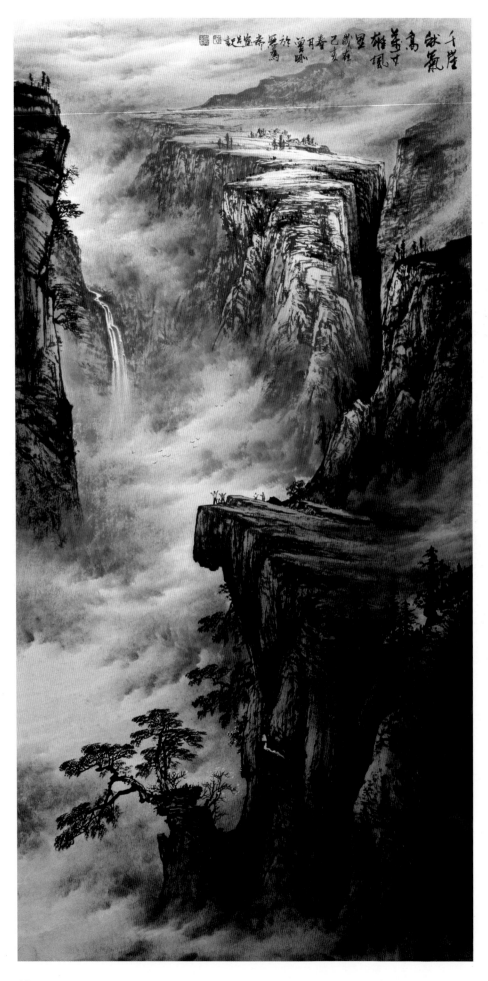

万丈雄风显　68cm×136cm

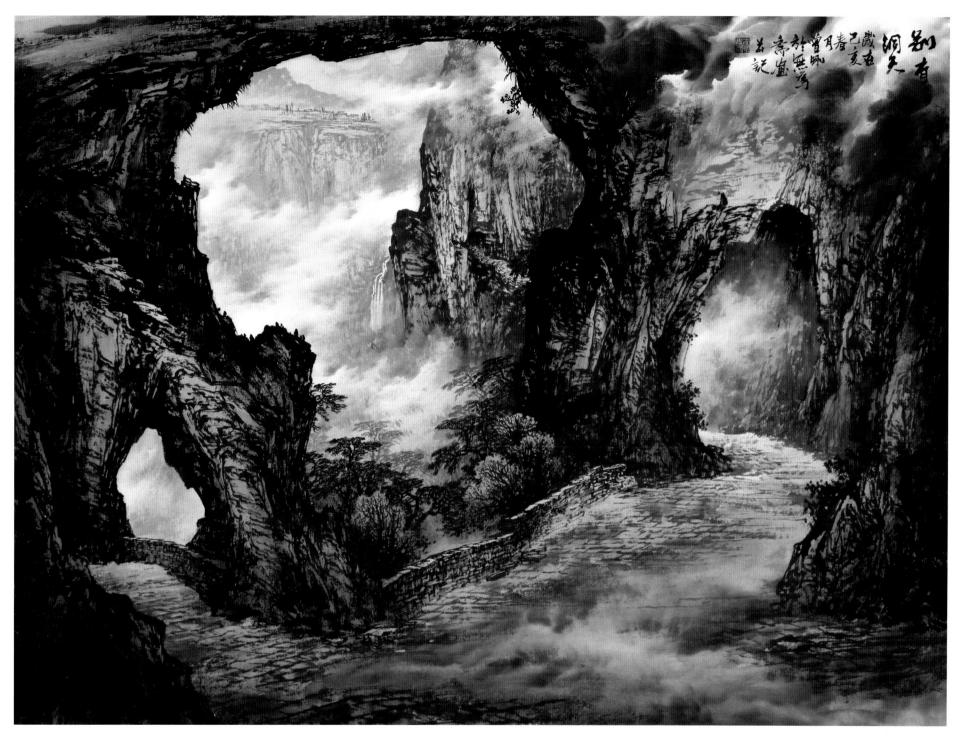

别有洞天　116cm×96cm

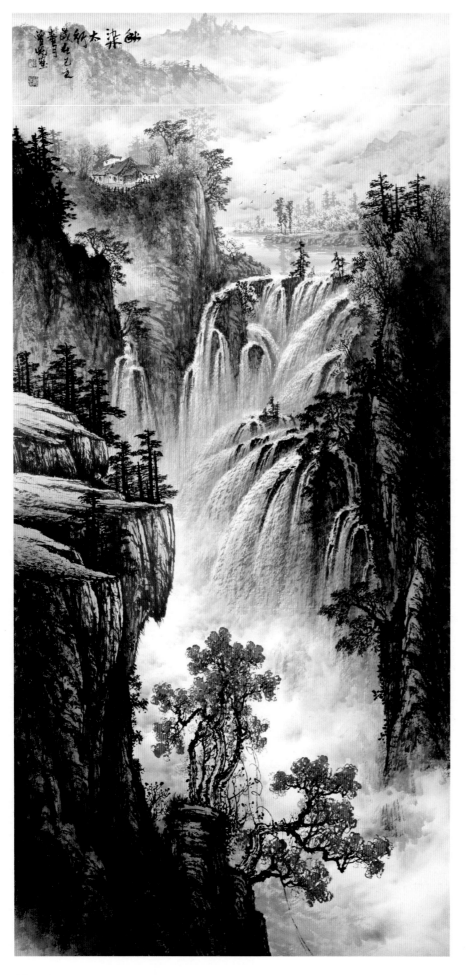

秋染太行　68cm×136cm

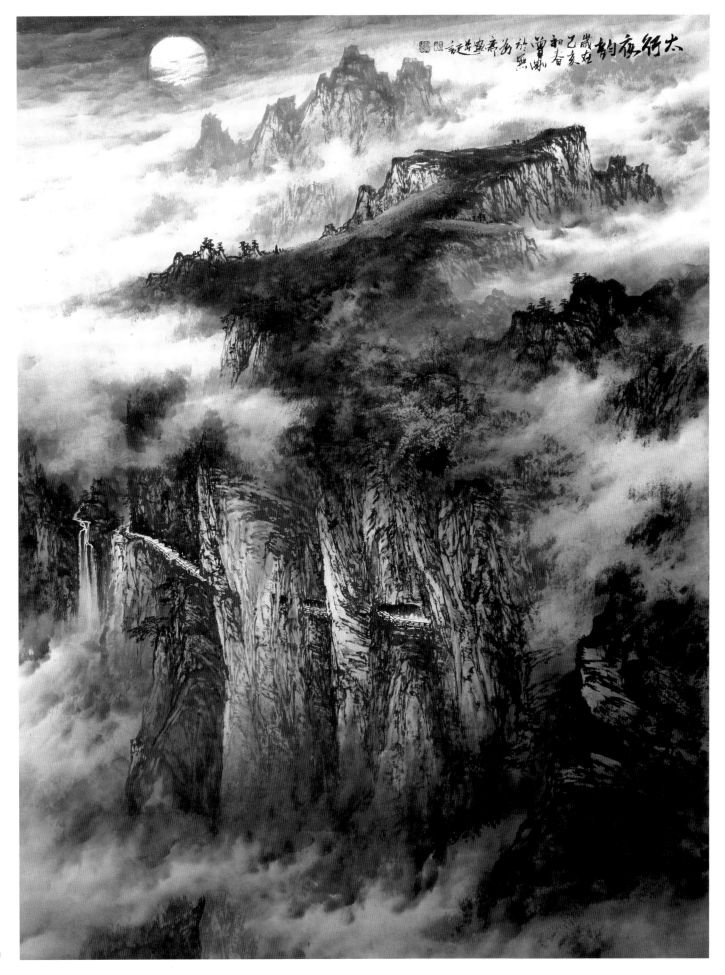

太行夜韵　96cm×116cm

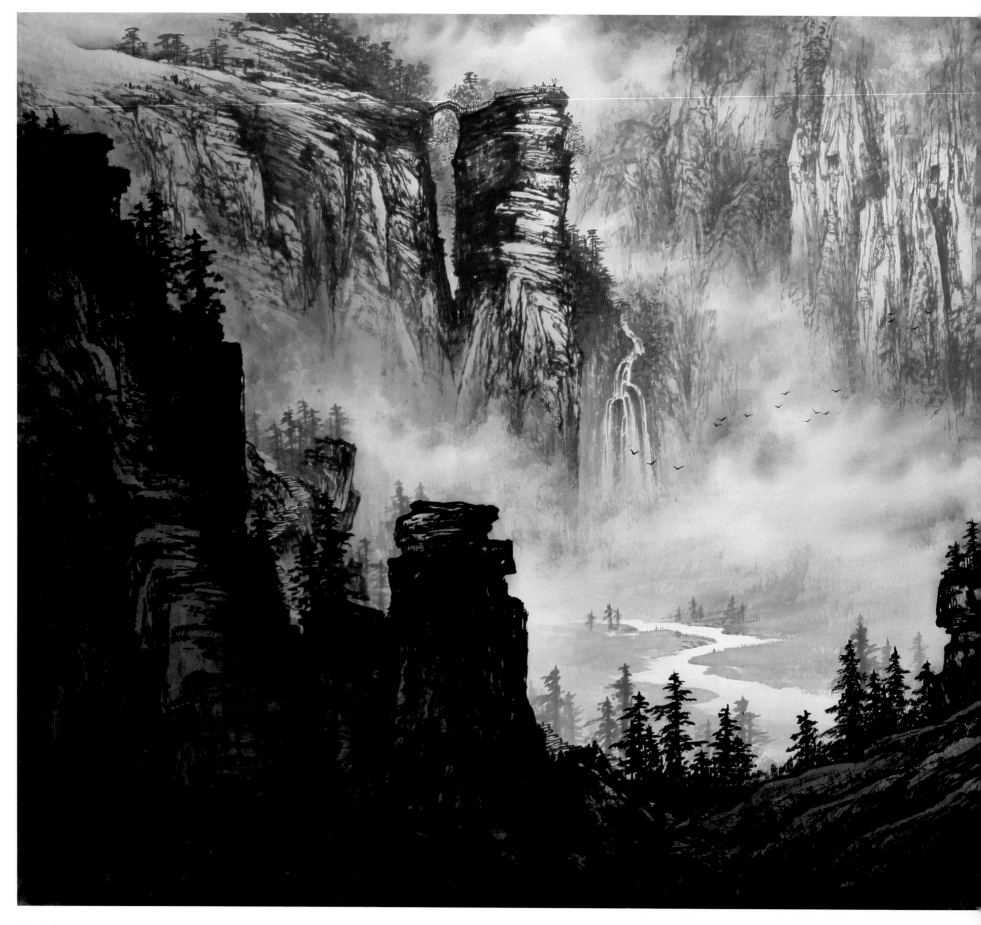

中华魂　180cm×85cm

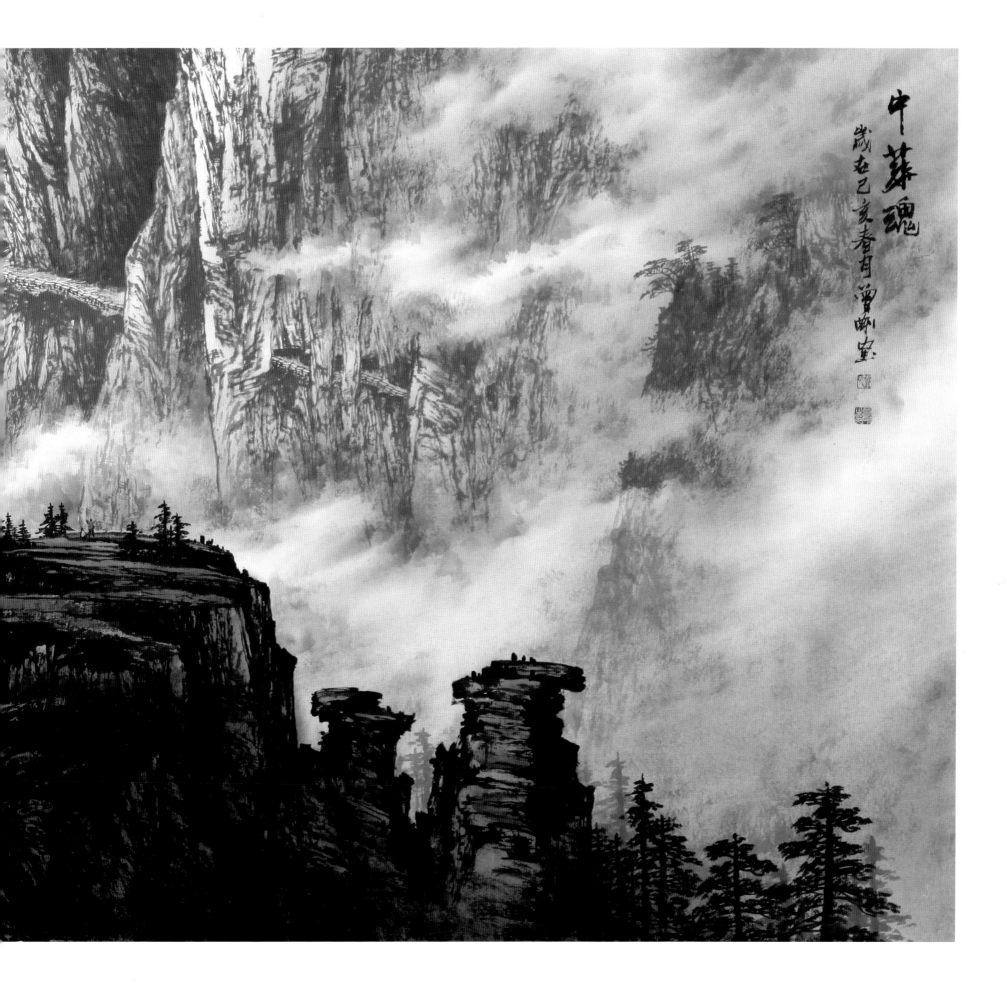

中华魂

岁在己亥春月 曾晓密

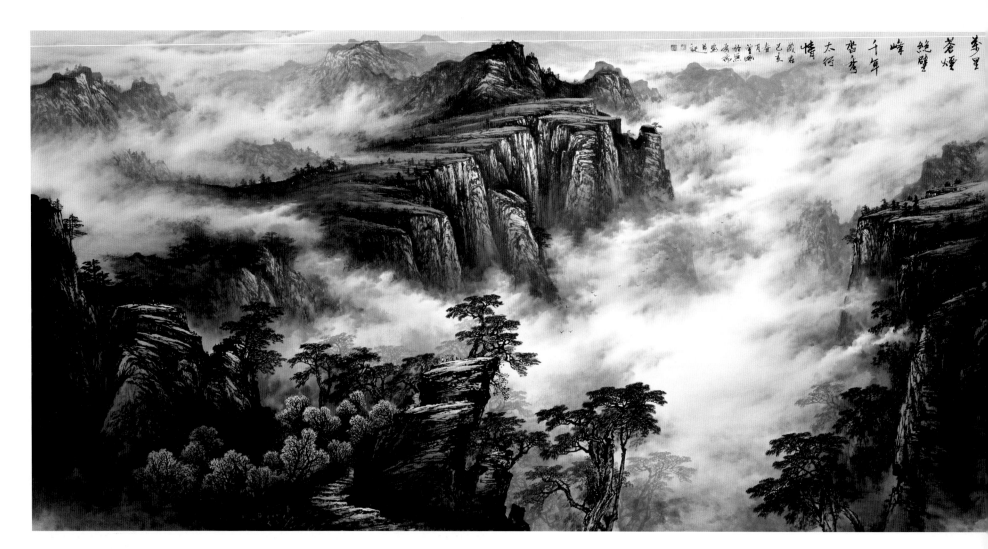

万里苍烟绝壁千年沓秀太行情 己亥岁在金月写于龙湖南岸□记

千年沓秀太行情　252cm×126cm

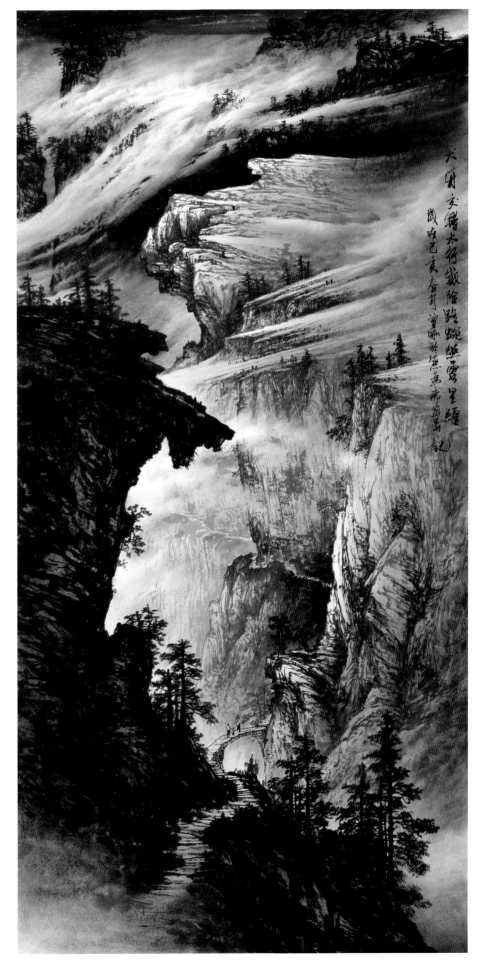

犬牙交错太行巅　68cm×136cm

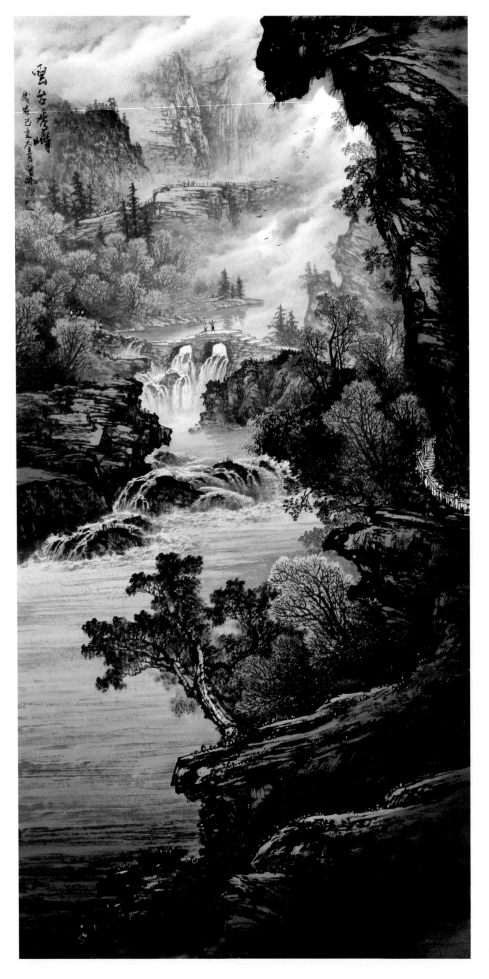

云台秀峰　68cm×136cm

18

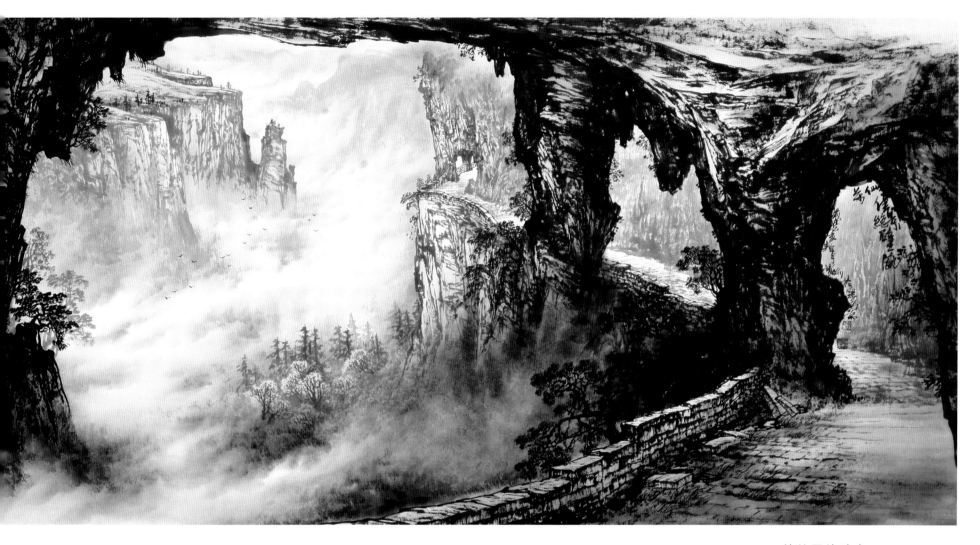

万仙佳景绝壁廊　136cm×68cm

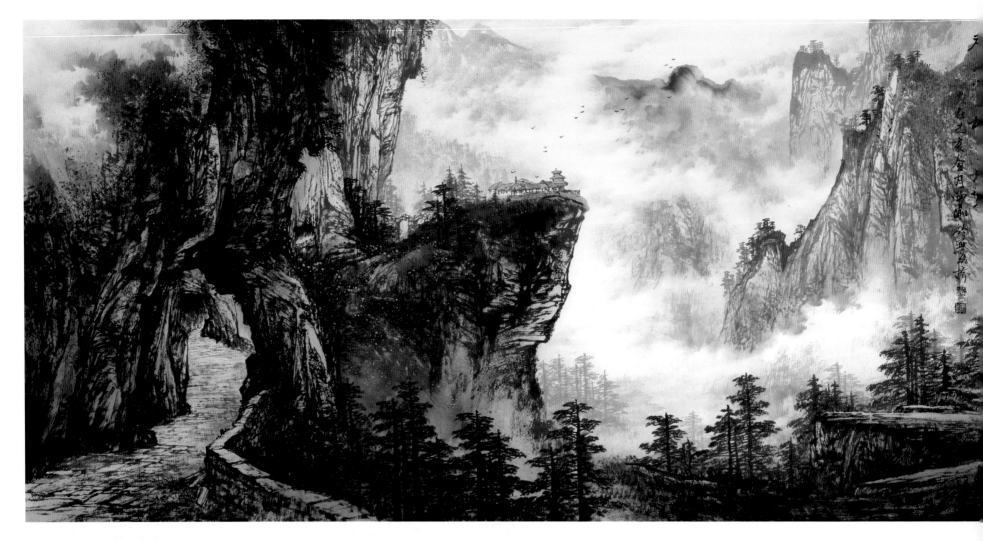

登高平望天地宽　　136cm×68cm

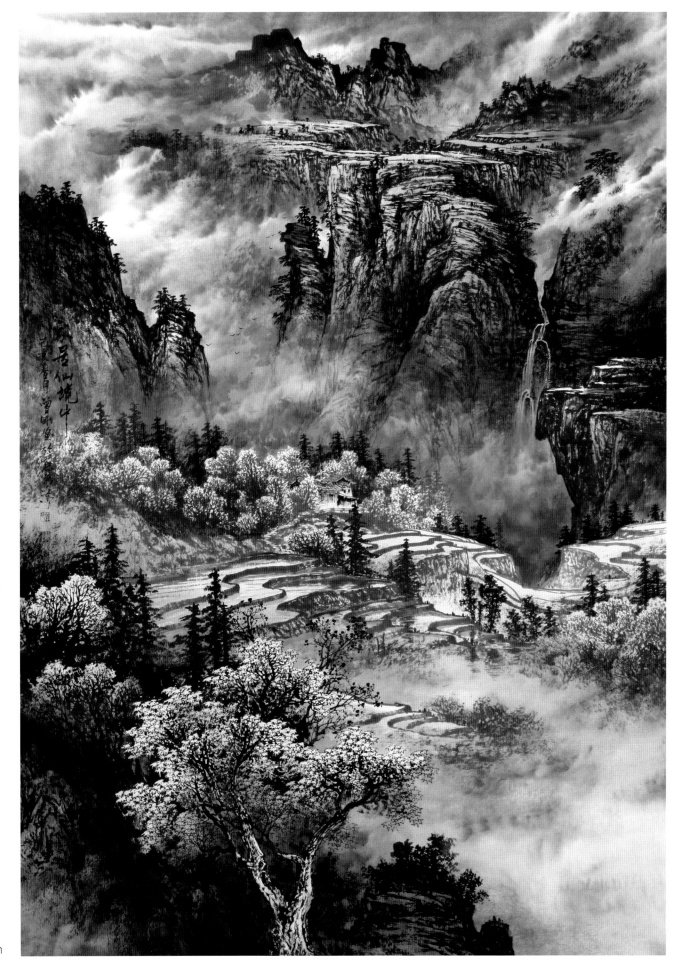

家居仙境中　96cm×116cm

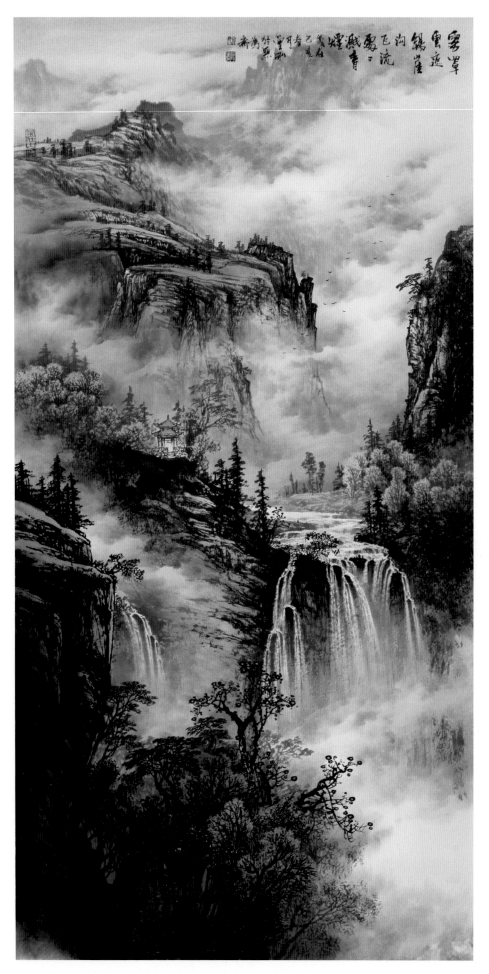

雾罩云遮锡崖沟　68cm×136cm

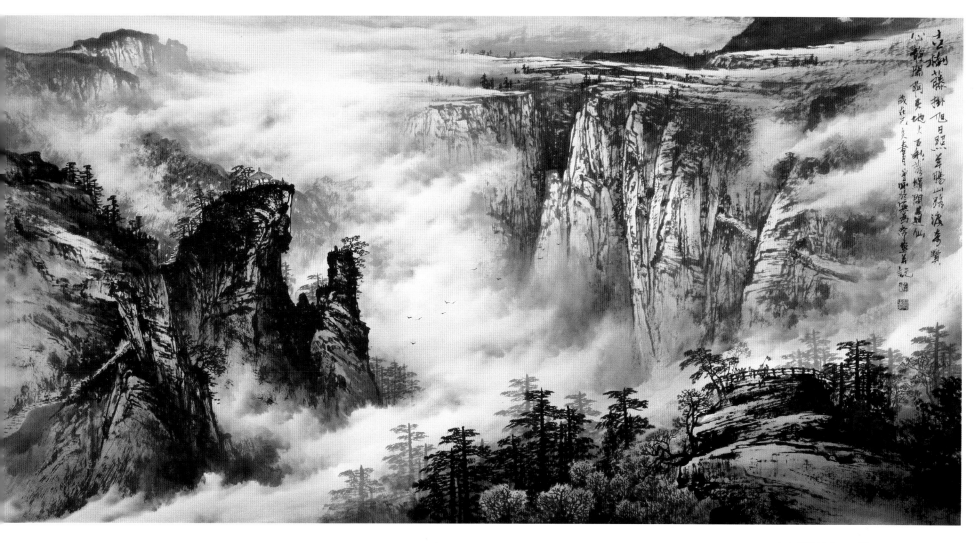

古树藤挂旭日照　136cm×68cm

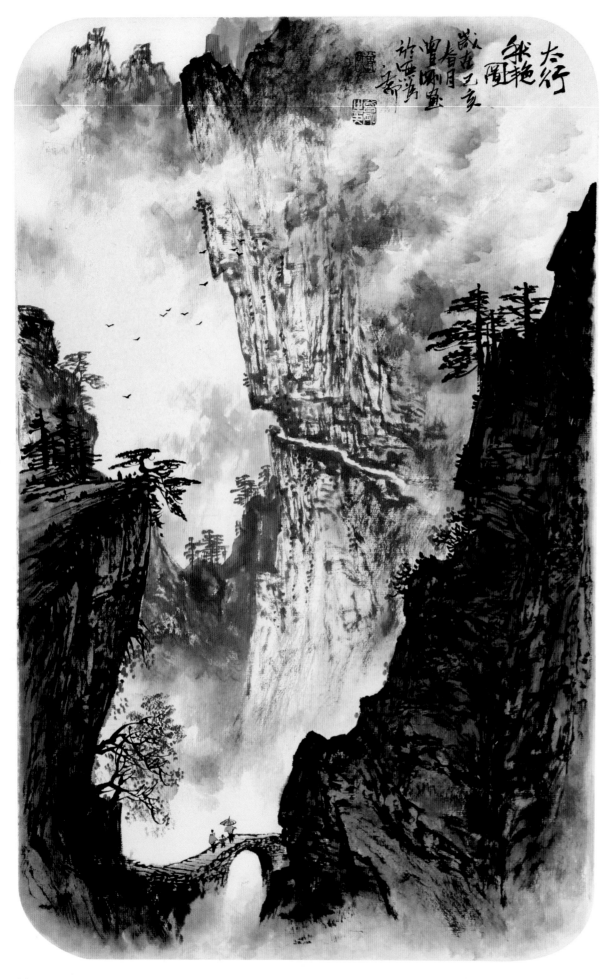

太行秋艳图　35cm×55cm

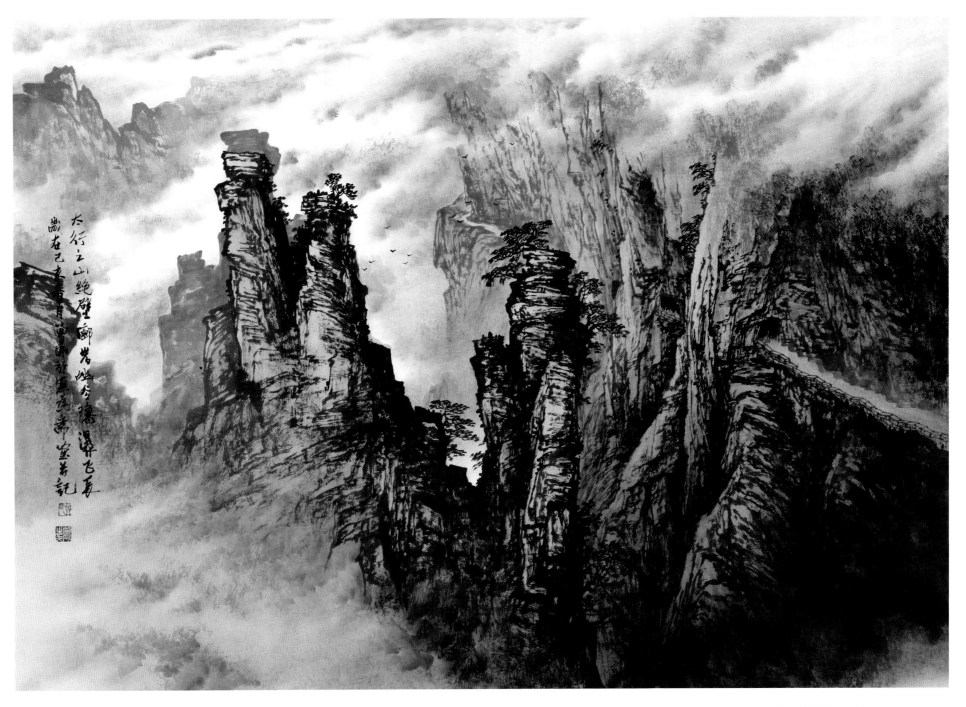

岩幽谷隐瀑飞长　96cm×60cm

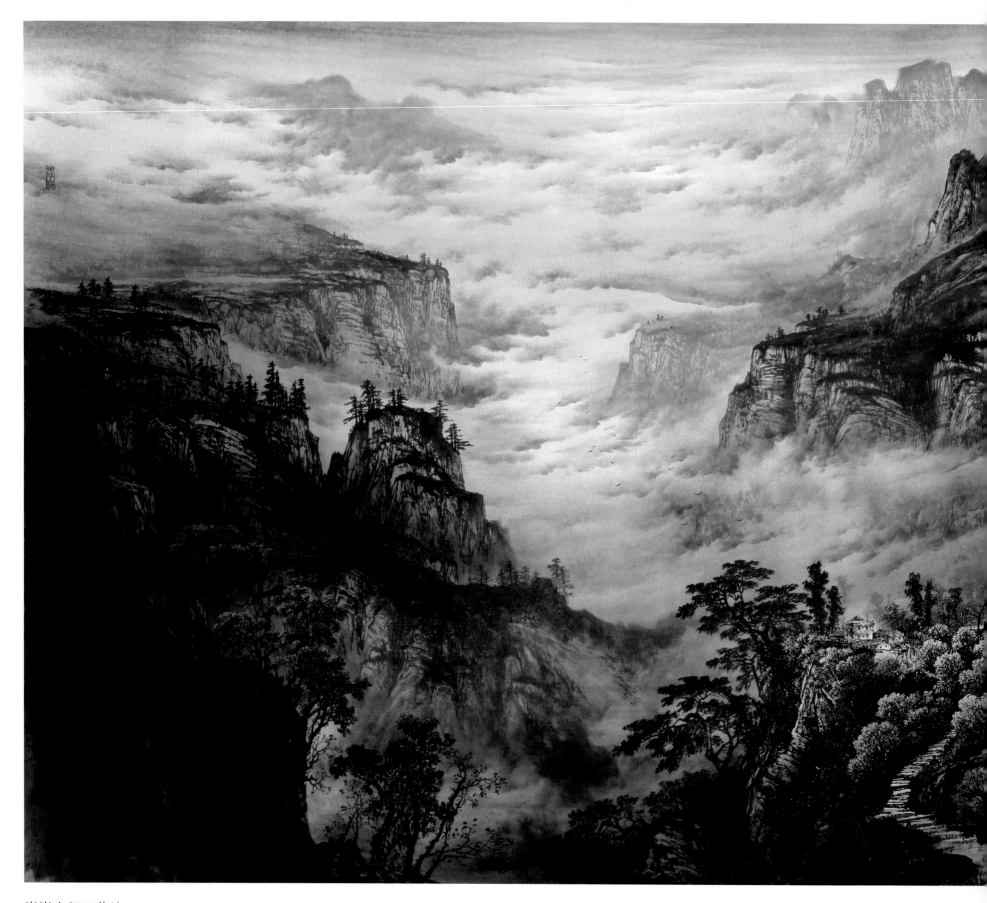

巍巍太行王莽岭　360cm×145cm

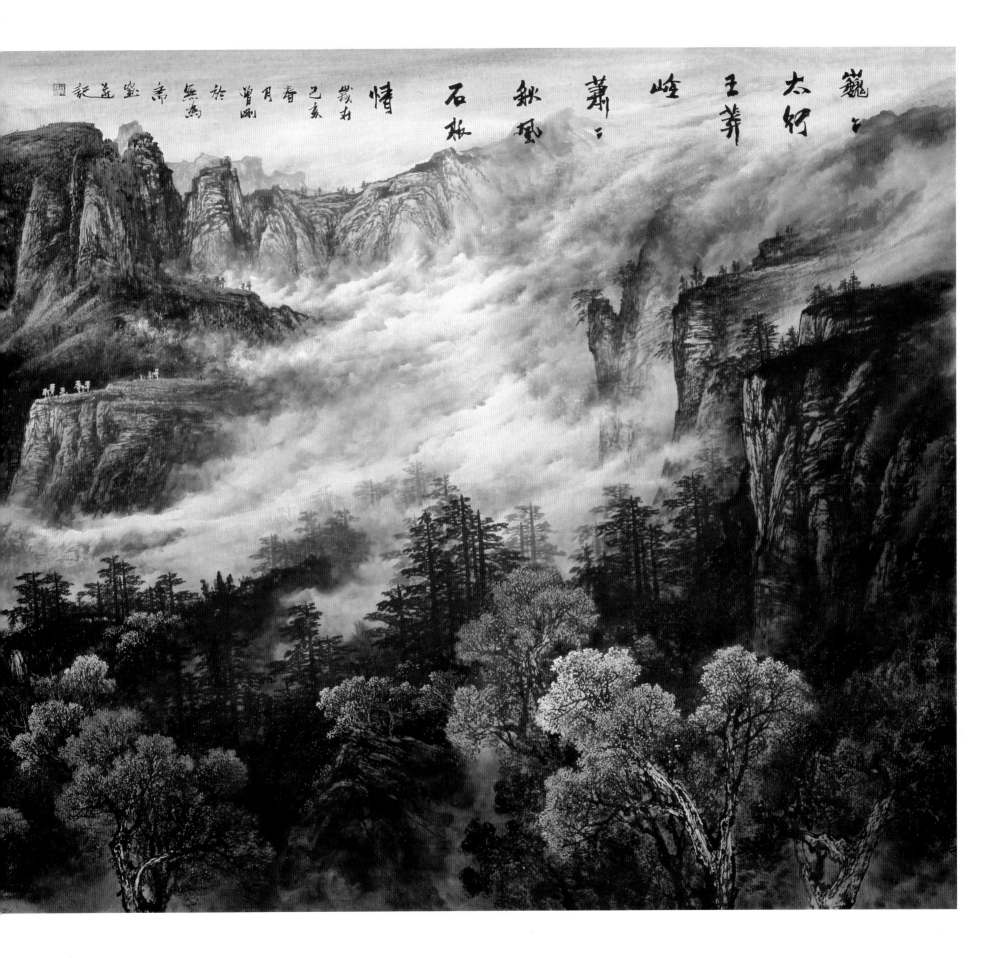

巍巍太行，王莽峰萧萧，秋风石板情。

岁在己亥春月於曾幽于無為盦齋記

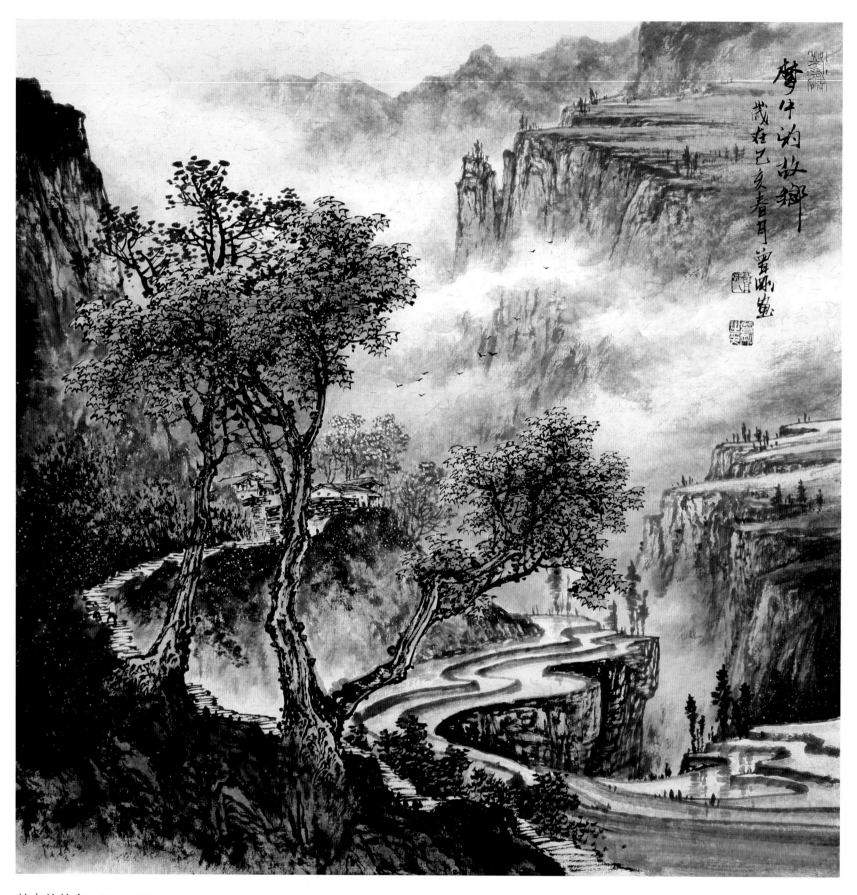

梦中的故乡　50cm×50cm

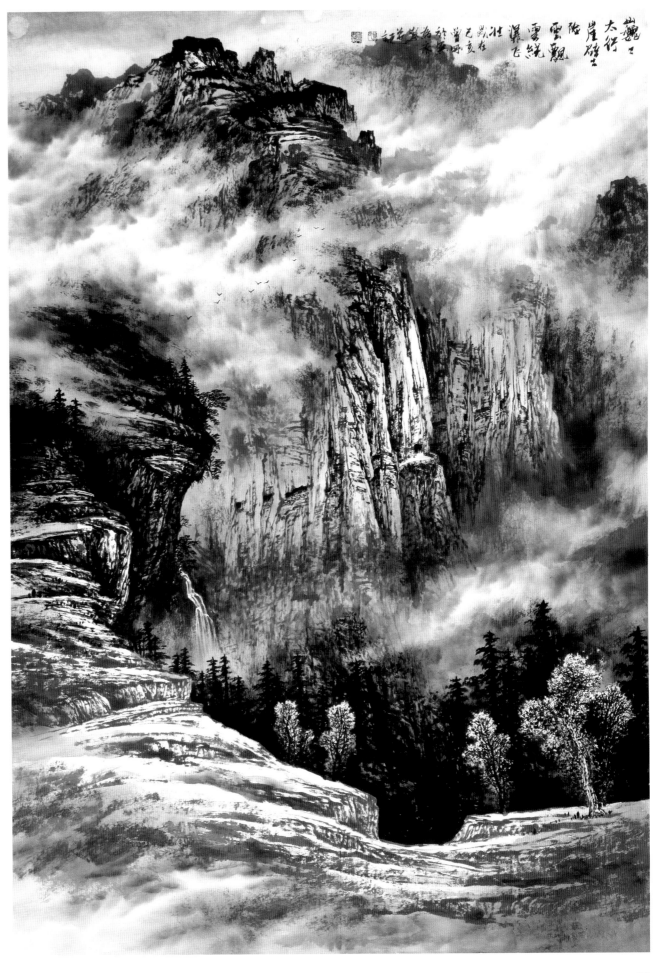

巍巍太行崖壁险　96cm×116cm

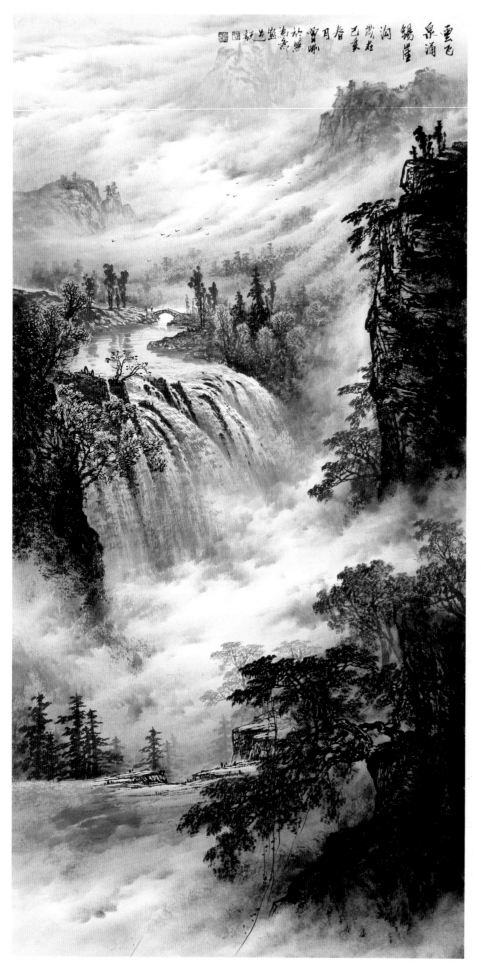

云飞泉涌锡崖沟　68cm×136cm

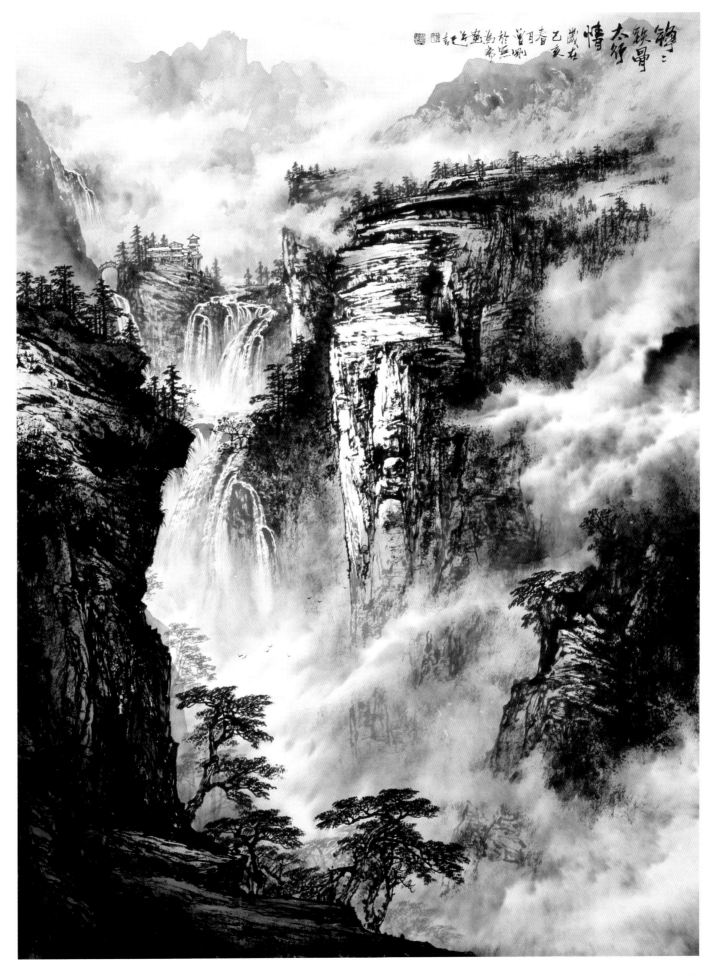

铮铮铁骨太行情　96cm×116cm

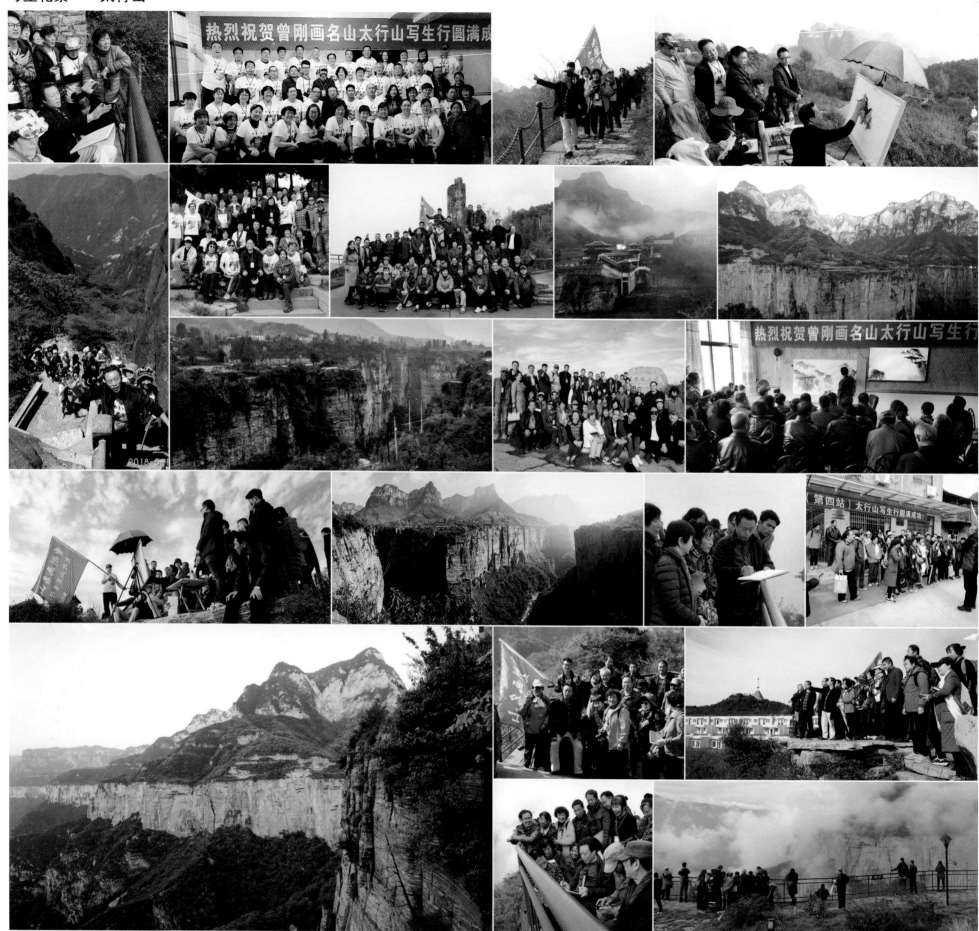